跟著義大利大師學水彩
肖像篇

瓦萊里奧・利布拉拉托
塔琪安娜・拉波切娃　合著

國家圖書館出版品預行編目(CIP)資料

跟著義大利大師學水彩：肖像篇 / 瓦萊里奧‧
利布拉拉托、塔琪安娜‧拉波切娃合著；郭
怡君譯. -- 新北市：北星圖書, 2016.10
　　面；　公分
ISBN 978-986-6399-46-6 (平裝)

1. 水彩畫 2. 繪畫技法

948.4　　　　　　　　　　105008221

跟著義大利大師學水彩：肖像篇

作　　　者 / 瓦萊里奧‧利布拉拉托、塔琪安娜‧拉波切娃合著
譯　　　者 / 郭怡君
校　　　審 / 林冠霈
發 行 人 / 陳偉祥
發　　　行 / 北星圖書事業股份有限公司
地　　　址 / 新北市永和區中正路 458 號 B1
電　　　話 / 886-2-29229000
傳　　　真 / 886-2-29229041
網　　　址 / www.nsbooks.com.tw
e - m a i l / nsbook@nsbooks.com.tw
劃撥帳戶 / 北星文化事業有限公司
劃撥帳號 / 50042987
製版印刷 / 皇甫彩藝印刷股份有限公司
出 版 日 / 2016 年 10 月
I S B N / 978-986-6399-46-6
定　　　價 / 299 元

目錄

前言

很榮幸地向各位忠實讀者介紹本書完整的解析肖像畫。

可能已經有很多人在博物館裡或是在展覽場上看過不同的水彩肖像畫，像是伊利亞・列賓裡的《列夫・托爾斯泰畫像》（1901），畫中智慧老人的樣貌吸引觀者目光，仔細觀察濃密的大鬍子可以看見半透明的顏料呈現立體感。

卡爾・布留洛夫的《包頭巾的女人肖像》，所使用的色彩是乾淨且透明。此肖像畫使用了幾個柔和色彩作為中間色，用柔和的筆觸和顏料描繪細紋，使所有細節都極為真實。

隨著單元步驟的學習，水彩技法將會逐漸改變，也將學會更自然的畫法，使用渲染的手法更能呈現出畫的美感。

仔細觀察下面這幅畫，畫中這些繽紛的色彩在此背景下就如同水淋在畫上，雙眼就好比要穿透似的。

談及修飾手法，單色的肖像畫即為最鮮明的代表。單色肖像畫和多色肖像畫最有趣的差別在於描繪手法極為不同。

本書中會談論到所有技法，準備好紙張、顏料和足夠的耐心。假使第一次作畫沒有很成功也別沮喪，建議從小部分的素描開始，從最簡單的單色來繪畫或是單獨的幾筆。

如何開始起筆並不是那麼重要，重要的是接下來的每個步驟及如何畫出極為寫實的肖像畫。同時還希望讀者在閱讀此書時能更加的熱愛且一頁接著一頁的沉靜在美好水彩世界裏。

準備好了嗎？開始動筆吧！

繪製草圖

側面草圖

在開始描繪肖像畫前先來練習一下描繪結構，為了更加熟悉它的形狀、輪廓、手法和情感的傳達，描繪草圖是相當重要的。試著單獨描繪臉部的眼睛、鼻子、嘴唇和耳朵，完成之後將各部位拼湊起來。為了更容易作畫，可以坐在模特兒前如女生朋友、老奶奶、老爺爺等或是放一張相片在前面。

仔細地觀察這些草圖，它們呈現了各種不同的手法。第一種形式是使用單一黑色水彩和鉛筆畫出的幾條線，並只於暗面處上色以強調皺紋的線條，是可快速完成的一幅草圖。

利用幾筆水性色鉛筆畫出結構並使用水彩筆沾上中間色調的顏料來勾勒出這位女孩臉部的正面輪廓。

繪製草圖線條。手試著不中斷且不離開畫紙，以一條線來描繪臉部側面。接著使用幾條線和點即可表達臉部特徵。

男性側面

1. 像沾墨水的方式將水彩筆沾上顏料，以一條線條勾勒出側面輪廓。

2. 使用略粗的線條畫於眼睛四周的暗面並標示出鼻子和臉頰。注意顏料是否足以勾勒出輪廓。

3. 稍微等到顏料乾燥後，加強眼睛四周的色調，此步驟只需由幾條線和幾個點即可完成。頭髮的部分畫上幾條粗線，為了和臉部區分開來可變換顏色。

女性側面

1. 描繪女性側面輪廓時，試著以略細且精緻的線條來描繪並強調眼睛和眉毛的部分，但不需描繪出完整的細節。

2. 使用柔和且透明的顏料畫於暗面，避免畫出稜稜角角的線條，同時勾勒出鼻孔和上唇的部分。

3. 如同臉部上色手法，塗滿位於脖子的暗面，加強眼睛四周，勾勒出眉毛並描繪出眼睛。使用較為暗色調且半透明的顏料來描繪頭髮的部分，不需畫出所有細節，使用些許顏料就足以畫出所有範圍。

有角度草圖

試著觀察臉部、眼睛和嘴巴在不同角度下的變化。

低頭

1. 快速地描繪出輪廓。畫出臉部的橢圓形和中心線,以一顆球做為基底,所有的線條需跟著球體走。眉毛的線條和雙眼需呈現往下看的樣子,使用輔助線一一標出它們。

2. 加上眼睛、鼻子和嘴巴並畫出頭髮和耳朵的輪廓。

3. 使用帶有顏色的線條塗於頭和頭髮的暗面即可呈現立體感。

4. 臉上的暗面坐落於眼睛、鼻子、嘴唇、下巴的下方。亮面則位於額頭、鼻子和臉頰的位置上。由此可見當低下頭時,光線則位於上方處。

四十五度角半側面

1. 描繪輪廓。勾勒出橢圓形的臉和中心線並畫出眼睛、嘴巴和鼻子的輔助線。

2. 描繪出眼睛、鼻子和嘴巴。為了整張圖的橢圓不偏移，需依據先前的結構描繪。

3. 畫滿臉部暗面。馬上呈現出鼻子和立體感。

4. 畫上淡淡的暗面並描繪出另一半邊的臉。試著保留右半臉和左半臉的界線。鼻子的上方位置和額頭保留不上色，只需畫上些許暗面在鼻梁上。

5. 用深色調的線條塗於頭髮和眼睛的部位。為了勾勒出眼睛的神情，用點畫出眼睛且兩個眼睛需朝同一方向。

如何詮釋膚色

非洲女孩

　　觀察這兩幅肖像畫。色彩的飽和度幾乎是相同的，卻可以快速地辨認出這兩位女性是擁有兩種不同的膚色。仔細觀察臉部的亮面顏色看起來雖然相同，但顏色的調和是不同的。比較後明顯看出暗面顏色的極大差異。在下筆前於調色盤上調和顏色並於紙張上試試看是否達到期望中的顏色。

眼鏡女孩

以下是調出膚色的小技巧

歐洲人的膚色

橘色＋紅紫色＋群青

非洲人的膚色

咖啡色＋紅紫色＋橘紅色＋黃褐色

＋群青

印度人和亞洲人的膚色

橘色＋黃褐色＋鎘黃＋群青

描繪靈魂之窗

　　試著畫出結構和顏色，不特別做出細節和色彩的草圖。從眼睛仔細觀察肖像畫，雙眼是肖像畫最重要的細節，能傳達人的心情和性格。

　　老人的灰色雙眼像是在眺望遠方。這神韻即能揭開老人的性格，看起來是安靜且嚴肅的。乾瘦的樣貌，雙眉緊皺卻不凶狠，應該說是緊皺的雙眉間隱藏著的智慧。

這是一對睜大且帶著夢想的雙眼，眼神中呈現出來的是沉靜的思考。此雙眼的視角位於上方，就如同仰望著天空。由於雙眼睜大所以沒有眼皮和睫毛的影子，眼睛的高光覆蓋眼睛的中心位置，可表現出遠瞻的深邃效果。使用深咖啡色的暗面加上淡藍色的反光並不會顯得突兀，能讓雙眼看起來更真實，像是映照出天空的樣子。

正面眼睛

1. 用略細的線條描繪出眼睛的輪廓、虹膜、瞳孔及睫毛並勾勒出眉毛。

2. 於調色盤中調出淺粉色色調,此色調必須是符合淺膚色的顏色。先在紙的邊緣試色再畫在作品上,小心翼翼地塗在下眼皮,從眼睛的輪廓邊緣開始塗起。

3. 同樣地也在上眼皮的地方上色,但此處不應均勻上色,上眼皮需留下些許反光。

4. 於虹膜畫上極為淡色且透明的天藍色調。顏料需塗均勻且保留高光處。

5. 等第一層顏料乾了之後再做虹膜細節的加強。眼睛周遭也等顏料乾後再做色調的加強,記得別讓輪廓的地方對比太明顯。

6. 為了讓眼球的顏色顯得突出,調和黑色和深藍色畫在瞳孔上且高光處留白。

7. 再回到天藍色調的部分。等顏料乾了之後再加強虹膜細節,小心描繪從邊緣到中心細緻的紋理,試著別讓紋理太對稱。

8. 回到眼睛周遭皮膚的部分。從眼框至上下眼皮的外緣,加上些許淡淡的暗面於輪廓上,最後用水暈染開邊界的地方。

9. 為了讓眼睛看起來更立體，應於眼角處加上暗面。使用極為透明的膚色色調畫在眼角處。

10. 最後加上幾筆影子來呈現立體感。使用與瞳孔相同的色調，在上眼皮下方的眼白處畫上灰藍色的上眼皮影子，並為眼角處的睫毛和眉毛上色。

側面眼睛

觀察在肖像畫中側面眼睛的變化。

1. 用幾筆細線完成輪廓。描繪出鼻梁、眼睛、眼皮和眉毛,注意眼睛此時是呈現三角形。

2. 從眼睛四周開始上色。

3. 為了凸顯眼睛的部分,使用灰藍色於鼻梁處上色。從眼皮及眼睛輪廓一直到鼻子的邊緣畫上略粗的一筆。

4. 用咖啡色為眼珠上色。眼珠上半部色彩使用較飽和的色調,眼珠下半部則使用透明的色調。

5. 使用粉膚色區分上下眼皮，並且暈染邊界處，才不會顯得突兀。

6. 使用略細的水彩筆將黑色顏料加入深藍色，或是咖啡色顏料加入深藍色調和後描繪睫毛，睫毛可稍微觸及眼珠。為了看起來更加立體，使用淡藍色在上眼皮下方的眼白處上色，上下眼皮及外面的眼角也加上暗面。

7. 於上下眼皮加上睫毛。此步驟使用極淡且透明的顏料上色，不要使用黑色，最好於咖啡色顏料中混合深藍色。

8. 為了讓眼睛視線更加明顯，需加強眼球（眼白和眼珠）上半部，畫上一道藍咖啡色的影子。

描繪鼻子

鼻子是臉部往前突出最重要的細節。嚴格來説一幅肖像畫中鼻子的畫法是略為容易的，可利用暗面來呈現立體感。

觀察此幅肖像畫。整體立體感是由鼻子暗面所呈現，同時保留鼻子上方的高光。位於鼻孔下方的影子很明顯地呈現出鼻頭高光的部分。

側面鼻子

1. 使用略細的鉛筆線條描繪鼻子，用幾筆半弧形的線勾勒出鼻翼和鼻孔。

2. 於調色盤中調出膚色色調並完整地於剛才所描繪出來的部分上色。

3. 等顏料全乾後，使用明亮的咖啡色加在鼻翼的暗面。

4. 小心地於鼻子側邊上色。保留鼻子上方的高光處，換言之即是在鼻子的側邊加上些許淡藍色。

5. 最後使用咖啡色塗於鼻孔處。

正面鼻子─難度加強

1. 畫鼻子的正面。勾勒出鼻尖和鼻孔,先用平穩的線條描繪至鼻翼的部分,同時也須畫出鼻子的厚度。

2. 畫滿每個部分,靜置至全乾。

3. 使用比先前更飽和且同色調顏料畫在鼻子下方。從中心的鼻尖開始畫至鼻孔並仔細加強鼻孔上方的輪廓。

4. 使暗面色調更多元化。在原本色調中加上深藍色畫在鼻子兩側,並勾勒出體積和形狀,也輕輕地畫上一筆直至鼻尖。

5. 等待至此層顏料全乾後,使用略粗的線條加強。以淡淡的影子即可呈現輪廓劃分出鼻尖和鼻孔,再加上兩條線於鼻梁旁的鼻側處。

6. 使用咖啡色顏料加深鼻孔的顏色,如此一來鼻子的描繪大致完成了。

描繪嘴唇

一起觀察雙唇！它們是專門負責傳遞心情的。這微笑的嘴巴代表了一切，注意這裡並沒有描繪細部和強調暗面，只有一筆位於嘴唇下方較為明顯的暗面。一起描繪這簡單的嘴唇吧！

1. 畫出嘴唇大致的輪廓並用細筆描繪出嘴唇四周的線條，也就是指酒窩和幾條細紋。

2. 畫上加了粉色的膚色色調並靜置至全乾。

3. 調出嘴唇的顏色，不要讓色調太過於鮮豔，否則嘴唇會像塗上了口紅。仔細地畫滿上唇，下唇只需強調下方部分。

4. 顏料未乾時，使用乾淨的濕水彩筆暈染下唇的邊界即會得到非常柔和的色調。

5. 調出嘴唇暗面的色調。於嘴唇原本的基礎色中加入咖啡色顏料，小心地畫上一筆略細的線條於上唇的下方和下唇的上方。如此一來就能畫出上唇的影子，看起來會更有立體感。同時也在嘴角處點上兩點。

6. 為了讓嘴唇看起來更平滑，需在體積上做些加強。於下唇的下方加上半弧形的暗面，即可強調突出的部分和下唇。

7. 使用與畫嘴唇暗面的同樣方法，用水彩筆於唇上的人中畫上暗面區分出嘴唇。

8. 強調下唇的立體感。使用飽和的紅色色調沿著下唇下方輪廓上色，再使用乾淨的濕水彩筆暈染邊界。

練習描繪肖像畫中的嘴唇，觀察嘴唇的形狀變化。

1. 使用略細的線條描繪側面，接著勾勒出嘴唇的輪廓。

2. 使用粉膚色色調畫滿此區塊並靜置等背景全乾。

3. 使用鮮紅色色調仔細描繪嘴唇，從輪廓開始畫至中心。

4. 為上唇塗上暗面。於鮮紅色中加入些許咖啡色調和成略深的色調畫滿上唇。

5. 為了加強下唇的立體感，使用橘色色調沿著下唇的輪廓加強顏色並稍微暈染開。

6. 為了使此圖看起來更加完整，加上些許淡藍色的暗面強調唇上的人中、下唇的下方以及嘴角處。

描繪耳朵

練習描繪了幾個臉部最重要的元素，現在只剩下耳朵了。耳朵需要格外留意，因為耳朵不但結構複雜還有不同於臉部色調的顏色。耳朵主要由軟骨組成並透出黃色色調，而臉部色調較為偏粉色，是因為皮膚底下的肌肉。

但這都只是解剖學的特點，在現實中還是需要觀察模特兒。我們都知道耳朵會因為害羞而發紅、發冷及發白。

現在動手畫吧！

1. 描繪耳朵輪廓。首先從描繪側面肖像畫的耳朵開始，接著描繪耳朵內部結構且勾勒出凹凸處。

2. 調出膚色色調畫滿整個區塊後稍等顏料乾燥。顏料全乾後再塗上一層較深色調的膚色來強調耳朵的四周，好比加上暗面。

3. 為了表現出耳朵內部的結構，必須仔細描繪暗面的部分，而突出的部分則需使用飽和色來上色。此步驟可使用微微的淡黃色色調。

4. 位於耳朵下方影子的色調較為複雜，需使用黃色加上咖啡色顏料。沿著耳垂下方輪廓上色再用乾淨的濕水彩筆暈染開，耳垂看起來會更立體。

5. 使用深咖啡色色調強調耳孔的部分，為了不要讓耳孔看起來不自然，在邊界處用乾淨的濕水彩筆暈染。

6. 為了耳朵整體輪廓，用淡且半透明的顏料於耳朵四周及內側上色。

描繪正面肖像畫的耳朵

　　練習了側面肖像畫的耳朵，現在要畫正面耳朵，相較之下完全是另外一個樣貌。看看鏡中的自己，一起來描繪正面角度的耳朵。

1. 描繪輪廓。用幾筆畫出臉的輪廓、耳垂和耳朵的尖端。

2. 使用柔和的色調塗滿耳朵，越靠近臉部使用幾近於透明的顏料上色，並用乾淨的濕水彩筆來暈染邊界處。

3. 為了更容易理解從哪個角度來作畫，加上幾筆淡黑色的頭髮。

4. 為了區分出耳朵邊界和耳垂，仔細地將耳朵內部上色。

5. 加強耳朵內部暗面，沿著內部耳朵的突出處加上影子強調立體感，並於耳垂下方加上淡淡的影子。

6. 最後沿著臉部輪廓上色，也就是耳朵和臉部的分界處。

描繪毛髮－頭髮和鬍子

　　還有一樣蠻重要的細節就是頭髮和鬍子的細微差異。假如髮色是極為淡色且簡單，那該如何表達出來呢？仔細描繪出每根毛髮？或是畫上整團的白霧呢？請看以下範例。

白鬍子男人的肖像畫　這位男子的鬍子和頭髮是灰白色的，顏色和結構幾乎相似的。此處不需要加強細部的描繪，加上暗面就足以呈現立體感。注意此處使用了灰藍色的陰影來凸顯白色的鬍子。如果是使用暖色系色調，那麼髮色看起來會是淡咖啡色而不是灰白色。

印度人肖像畫　這位男子擁有另一種不同的鬍子。仔細觀察鬍子，它們不只是顏色不同，長度也不同，重點是「結構不同」。仔細觀察鬍子暗面處和捲鬍子有著相同色調，甚至還有灰白色的鬍子參雜其中，因此要特別注意鬍子的結構組成。此作品比上一件作品要來的複雜許多，須做細節的加強。

使用留白膠勾勒出一根根毛髮，完成此步驟後開始上色，等顏料全乾後再把留白膠的線條擦拭掉就能呈現出白色的髮絲。

仔細觀察這位攝影師的肖像畫，他的頭髮是黃褐色的，為了凸顯他的髮色，暗面需使用咖啡色色調並特別留下幾根白色的髮絲，就像太陽一樣的發光。

現在來做一些小試驗。

此步驟需使用留白膠（尖頭瓶蓋）

1.用留白膠畫出一根根朝同一方向的髮絲後放置等到全乾。

2.使用紅赭色將髮絲上色，試著讓每根髮絲都畫上顏色。

3.將細水彩筆沾上咖啡色顏料畫在幾根髮絲上，如此一來便勾勒出頭髮的影子並呈現立體感。

4. 靜置等到顏料全乾後，小心地用手或是豬皮膠擦拭掉留白膠。

5. 為了不讓白色髮絲看起來太單調，使用些許黃色顏料重疊。

6. 黃色顏料不只會增加頭髮的亮度又可呈現出頭髮的立體感。

描繪頭髮的步驟相當重要，需讓髮絲呈現相同的方向和形狀，否則會破壞整體和諧感。

兒童
肖像畫

到了最有趣的時刻！第一次就從兒童肖像畫開始吧！這並不是偶然決定的，兒童肖像畫複雜但也很容易。兒童的小臉蛋是非常平滑且圓潤，沒有皺紋和困難的突出物且膚色又特別柔和，一起看看例子吧！

小女孩的肖像畫　仔細觀察這可愛又粉紅的小臉蛋！馬上就能察覺到那雙眼和小嘴，接著是小鼻子和小臉頰。用幾近於透明難以察覺的色調加強所有暗面，描繪頭髮、耳朵等細節，讓小臉蛋看起來明亮且呈現頭髮量感，背景用大面積渲染，即可與主題形成對比色呈現出小女孩的柔嫩感。

仰望天空的非洲男孩 另有不同畫法的兒童肖像畫。仰望天空的非洲男孩臉蛋映照著太陽的光線，高光處就像是白皮膚，此效果一直延伸至對比的背景色還有些許在臉上的暗面處。男孩臉上並沒有強烈的影子，使用最少的暗面來呈現形狀，部分的頭和耳朵僅稍微上色不需有清楚的輪廓和痕跡。此肖像畫中最重要的部分為男孩凝視著天空的雙眼，必須非常仔細地描繪。

兒童肖像畫

一起描繪兒童肖像畫吧！

1. 使用略細的線條並不帶有多餘的線條畫出輪廓。先前已提到兒童的小臉蛋是極為平滑的，因此不需要描繪得極為仔細，只需勾勒出鼻尖、鼻孔、眼睛和嘴唇，同時也畫出上衣的衣領和釦子。

2. 從背景開始下筆，此步驟可幫助呈現臉蛋的透明度和柔軟度。使用筆尖小心地沿著輪廓上色，接著塗滿整個背景。

3. 背景使用鈷藍色加上紫色，讓顏料自由地擴散混合。在畫下一步前為了讓顏料不要互相混合，需等顏料全乾。

4. 用淡淡的透明顏料畫在臉蛋上，留意顏料不能是均勻的，將一邊的臉稍微加深色調，如此才可以區分兩半邊臉。

5. 當第一層顏料全乾後，試著再加深臉部暗面，小心地先將半邊臉和鼻梁的暗面處上色且鼻子留白。

6. 小心地於鼻子和嘴唇上的人中畫上影子，同時也加強鼻翼和嘴唇下的影子。坐落於額頭的暗面需使用乾淨的濕水彩筆輕輕暈染開來。

7. 使用土黃色將頭髮上色，別忘了在描繪兒童肖像畫時，要使用最少的顏料和最多的水來作畫。於暗面處加入淡淡的些許咖啡色。

8. 在等待頭髮顏料乾燥的時候，先描繪衣服的部分。衣服色調的抉擇是相當重要的，因為會影響整體的平衡感，也就是說衣服的色調不能暗於臉部色調，所以使用透明的淡藍色色調。

9. 回到臉部細節。小心地於眼睛畫上土黃色顏料，別忘了保留些許白色的高光。

10. 當第一層顏料全乾時，沿著虹膜輪廓上色。為了不要形成太大反差的色調，挑選較相近的淡咖啡色並渲染虹膜內圈顏料。再於瞳孔處塗上深咖啡色且高光處留白。

11. 使用相同手法完成第二隻眼睛。再用細的筆尖沿著上方眼睛的邊緣上色並於外眼角畫上少許睫毛。

12. 使用灰藍色色調於眼白處上色,別把全部的眼白都塗滿,留下些許的高光,如此一來即可呈現立體感和深邃的眼睛。

13. 以筆尖將嘴唇畫出飽和的粉紅色,並於嘴角處畫上小點且暈染開來即可呈現出小酒窩的樣子。

14. 加上淡淡的暗面於下嘴唇的下方,也輕輕地勾勒出眉毛和眼睛下方的影子。

15. 畫出耳朵的暗面及在鼻尖處做些加強，整體將會有向前延伸的感覺。接著畫出鼻孔的暗面並加上淡淡的半透明影子於鼻子下方。

16. 回到衣服的部分。於衣領下方和沿著排釦加上暗面。

17. 使用細水彩筆在瀏海上方畫上一搓頭髮暗面，就像在梳理頭髮般，再次為頭髮上色。

18. 如果在前瀏海畫上一搓頭髮，頭髮邊緣的顏色看起來會太均勻，所以應在頭髮上加些暗面強調出形狀，呈現出頭的立體感。

側面像

由於已經練習描繪臉部的五官，因此側面像便不會太困難。一起看範例吧！

深色背景中的男人 仔細觀察這位擁有一頭淺色的頭髮和鬍子，同時也有白皙的皮膚，是一位金髮碧眼的男子。為了要傳達這些細節，需畫上深色背景。他看起來愁眉苦臉的像在深思，前額和鼻子是最亮的，只有些許暗面坐落於鬍子、眼睛和鼻翼下方處。此側面像和背景極為分明，多虧此藍色調背景使人像看起來更加乾淨也才能呈現出淡色的鬍子。

穿著舊衣服的男人肖像畫　這完全是另一幅肖像畫了，臉部的細部描繪相當地詳細，帶有許多細節和暗面。仔細觀察此畫作只使用了少許的色彩畫出影子並塑造了整體臉部的立體感。此狀況下幾乎不需要背景，只有些許不明顯的淡藍色。

單色肖像畫　此處運用了所有手法，飽和色調的背景和臉部細節描繪。由於此肖像畫只使用了單一色彩，因此必須嚴謹的遵循色調的平衡。擁有明亮的側影，背景則使用暗色調，相較之下比一般肖像畫更容易做出對比。臉部是由淡淡的暗面描繪而成，只有幾個細節是使用飽和的色調來加強。

明亮背景中的女性側面畫像

現在一起練習畫兩幅肖像畫。第一幅畫是使用明亮背景，臉部極為細緻的描繪。第二幅則是使用飽和色的背景，臉部則是極為淡色且透明。

1. 首先先描繪出輪廓。使用略細的線條勾勒出每個細節，其中包含了衣服的皺褶。

2. 調和出接下來需要的色調並開始上色。小心地先沿著輪廓邊描繪，接著隨意地於臉部上色。別忘了繞過眼睛和嘴唇，別沾染到了顏料。

3. 為了緩和底色，使用衛生紙小心地吸取臉部突出的部分，此步驟是為了呈現顴骨。

4. 慢慢地上色一直到耳朵、脖子和肩膀。為了更容易上色，耳環的部分保留不上色。要進行下一個步驟前，靜置直到全乾。

5. 加強暗面的部分。首先使用粗的水彩筆勾勒出下巴的暗面，也就是説區分開了臉部和脖子。

6. 使用乾淨的水彩筆暈染較飽和的色調，暗面處會更加柔和。使用相同手法來加強鼻子的暗面，接下來則是眼睛和嘴巴周遭的影子。

7. 在等待臉部顏料乾的時候，先為頭髮上色。使用淡且略粗的幾筆畫滿整頭頭髮，淺淺的色調就已足夠了。

8. 小心地描繪嘴唇。調和嘴唇最適合的色調，切記此處色調不能過於飽和，使用較細的水彩筆來畫。

9. 加強鼻梁側邊和眼睛四周的暗面。

10. 畫出一條平穩的眉毛，稍微加深此處的顏色，必須是比影子的色調還要深，最好是另外調和另一種顏色而不是用影子的色調繼續加深。同時也描繪鼻子側邊和鼻翼處。

11. 回到嘴唇的部分，畫上些許暗面於嘴角及下嘴唇的下方。在嘴唇上加顏色時別忘了上唇的顏色永遠會比下唇來的深，因為上唇是坐落於暗面處。

12. 使用飽和咖啡色色調勾勒出眼睛的輪廓及眼睛。接著加深眉毛的前端和鼻孔處。

13. 使用細的水彩筆勾勒出眼睫毛的部分，為了讓睫毛看起來像是上了睫毛膏，但卻又不能畫成一根根豎起的樣子，這是極為困難的步驟，因為眼睛是稍微向下看的。

14. 再加上些許顏料於嘴唇下方、鼻子和鼻翼處。使用淡藍色於暗面處並不會影響原膚色，接下來加強脖子和臉頰的顏色，然後靜置等到全乾。

15. 使用粗的畫筆加強頭髮的部分並使顏色更加多元。執行此步驟時順著頭髮的生長方向畫才能呈現出頭髮的結構。

16. 使用極淡且透明的色調塗繪衣服的部分。試著調和出不和臉形成強烈對比的飽和色調。

17. 當第一層飽和色全乾時加上衣服的皺褶。此處只需要用先前調和好的顏色再次做加強暗面的部分。

18. 再次強調下顎、耳朵下方和耳環的暗面部分,暗面處再以乾淨的水彩筆作暈染的動作,看起來才不會不自然。

19. 描繪耳環的部分。此處不需畫上太多的顏色，為了不讓顏料畫出耳環以外的地方需謹慎地上色。

20. 回到眼睛的部分，加上少許淡藍色暗面於上眼皮。同時也於上眼皮下的眼白和瞳孔處加上暗面並再一次描繪眼睫毛的細節。

21. 為了不讓臉部和脖子沒有連接感，需加上色調來平衡。些許的粉紅色色調畫於脖子上可讓臉部和脖子更有整體感。

22. 頭髮加上瀟灑的幾筆並使用黑色描繪出瞳孔的部分。

23. 延伸至脖子的頭髮用更加柔和的筆法來畫。首先畫上些許顏料，接著再用乾淨的濕水彩筆來做暈染的動作。

24. 為了讓衣服看起來更像是穿在身上，需再加上少許的暗面。使用更細的筆來加強暗面的部分。

25. 最後步驟是畫上背景。使用深藍色沿著頭部暈染背景來完成整體結構。

飽和背景中的女性側面畫像

1. 首先描繪輪廓。描繪每個細節也畫出一絲絲的頭髮。

2. 先從背景下筆,於調色盤中調出需要的色調。將此色調先沿著側面輪廓邊緣描繪,接著再把所有的背景上色。

3. 沿著後背和脖子再延伸到頭髮的部分背景。再以乾淨的濕水彩筆暈染邊界，從深到淡漸漸至無而不是明顯的邊界。

4. 將頭髮上色。需使用淡且透明的顏色來塗繪。前額的頭髮使用較為飽和的顏色。

5. 沿著脖子垂墜至肩膀的髮尾使用橘色加上咖啡色的色調加深髮色。

6. 使用純咖啡色為衣服上色，此色調能形成和皮膚極佳的對比色，同時也支撐著整體顏色的結構。

7. 靜置顏料直至全乾，為了凸顯臉部而打造的背景已完成。注意流動擴張的色彩不是技術上的疏失，而是傳達這整幅畫獨特的美。

8. 終於到了描繪臉的部分。此色調必須是極為蒼白難以察覺的色調，這將會是部分臉的飽和色。

9. 加強鼻梁和眼睛下方直到鼻翼的暗面部分，並描繪耳朵內部和下顎下方的脖子。

10. 畫上眉毛。使用的顏色必須和髮色一致。

11.
為鼻孔和上唇上色。此階段還不需要太過飽和的色調，最好一步一步的慢慢上色。

12.
描繪睫毛和內眼角的部分，接著在上眼皮畫上暗面。注意需使用半透明顏料勾勒出規律的睫毛。

13.
使用半透明的顏料，加深耳朵裡的暗面。

14.
為了讓頭髮看起來更有澎度、更有立體感，必須在頭髮下加上影子。在前額沿著頭髮畫上淡淡的影子再暈染邊界處。

15. 從耳後到耳朵下方再沿著下顎畫出影子。同時也加強垂墜到頸部的髮絲。

16. 於鼻子下方和下唇下方加上暗面即可呈現出立體感和整體形狀。別忘了這些細部的暗面不應該太過明顯。

17. 稍微加強眼睛四周和鼻梁上方的暗面。

18. 使用橘色顏料來呈現鮮豔色彩的髮絲。

19. 不需加強每根髮絲,只需畫上部份的影子,影子需順著臉一直垂墜到肩膀。

20. 這位女孩的視線是往下看的,因為睫毛遮住了眼睛。幾乎呈現快閉起來的狀態,為了劃分出眼睛需稍微加深睫毛的色調,記得用筆尖輕觸即可。

單色
肖像畫

為了能更仔細觀察作品並且熟悉使用技法，特別把單色肖像畫另外分成一個章節。整幅作品只使用一種基本的色彩，這和傳統的多彩畫是不同的。現在一起看看範例並觀察色調之間的關係。

老人肖像畫 這幅畫可説是由線條所構成。這位男子所投射出的眼光較為刻薄且帶點惡毒的目光。他的眼神和臉部形成了對比關係，清楚地保留結構、鴨舌帽以及部分在暗面裡圍繞著臉部的背景。

女人肖像畫 這幅年輕女子則是使用了另一種手法來完成。雙眼、嘴唇和鼻子用同一種色調來修飾，也可以説是嘴唇很明顯地平衡了雙眼，甚至是鼻子。為了要達到平衡需非常準確地描繪出臉部輪廓，並使用飽和的對比底色，底色從臉部由深到淺直到消失。説的更詳細一點，這幅圖的底部和脖子處並不是暗面，此處背景幾近是白的。前額上的頭髮必須使用非常深的色調，而旁邊的背景就像溶解開來那般。後腦杓則是非常平滑地，為了畫出有想像的感覺這樣呈現即可。

農民肖像畫 這是第三幅肖像畫，和先前兩幅看起來不相同。這位老人的臉部長滿了細細的皺紋，給人的印象就像是一幅馬賽克，作品可說是由這些線條構成。仔細觀察形狀，可以看到圓厚的鼻子和向前看笑瞇瞇的眼睛，帽子並沒有全部描繪出來，只有畫出帽緣的影子，但這樣的畫法已經足夠看出帽子是戴在頭上的。

男性肖像畫

開始畫男性的肖像畫吧！這將會是單色調極佳的練習。為了呈現單色畫的效果，可以使用任何一種咖啡色色調來作畫。

1. 先畫好鉛筆輪廓。用幾筆略細的線條勾勒出臉部表情及微笑表情所具備的嘴角細紋。

2. 先從背景開始下筆。使用水彩筆小心地從輪廓邊緣開始描繪，接著再將背景完成。

3. 越靠近臉部的背景色必須使用最飽和的色調，越靠近邊界需平穩地暈染開來。進行下一步前先靜置直至背景全乾。

4. 使用極淡且不易察覺的色調將臉部上色，這是為了要平衡整體色調。

5. 完成第一層顏料的上色後，接著為暗面上色，色調只需要比第一層顏料略深。左臉色調會比右臉來的深一點。

6. 使用相同手法於衣服處上色，暫時只需要塗勻即可，等會兒再回來修飾暗面。

7. 臉部的第一層顏料已經乾了，可以繼續做修飾。先畫上眼睛四周的暗面，再稍微於上下眼皮做些修飾，也在鼻翼處加上暗面。

8. 不須加深色調，使用一開始的顏色即可，於鼻子下方和左臉的嘴角處畫上暗面。

9. 為了讓臉部顯得更加立體，加深側邊的臉部。也就是加上暗面於額頭邊緣、耳朵下方再沿至下顎處，同時也描繪下巴的下方處。

10. 再一次於額頭處加上暗面。為平滑的髮際線做些修飾，試著暈開暗面，看起來會更柔和且不會有明顯的輪廓。

11. 描繪眼睛，但別忘了留下白色的高光。試著讓眼睛只使用一種色調且高光處還是保留在原本的位置。

12. 將眉毛上色。此階段眉毛的色調會跟眼睛的色調相同。

13. 加上眼睛四周的暗面。坐落於暗面區左臉的鼻子側邊加上一道長長的影子，接著再勾勒出鼻孔暗面。

14. 修飾眼睛。首先畫上一道影子於眼角，接著是眼球的外圈，再沿著上眼皮的輪廓畫上淡淡的睫毛。

15.
使用相同手法描繪另一隻眼睛。留意眼角處必須加深顏色。視線必須是朝向同一個方向,而影子則坐落於相對邊的眼角。

16.
為了看起來讓色調更加飽和,需於眉毛處再做上色的動作。接著加深鼻孔的色調且繼續描繪嘴巴旁的法令紋。仔細地描繪上唇並加強嘴角的暗面,使用幾筆略粗的筆觸勾勒出鼻翼到嘴角的暗面。

17.
使用溫柔且平滑的筆法描繪下巴。沿著輪廓描繪接著暈染邊界,如此一來下巴就會呈現向前的感覺。

18.
加上暗面於右臉,同時也勾勒出眼睛旁的皺紋。別忘了暗面必須是非常柔和且不生硬的邊界。

19. 將頭髮上色，沿著頭髮外邊邊界加深顏色。

20. 當第一層飽和色尚未乾時，為靠近額頭的頭髮界線加深色調，如此就能畫出頭髮的立體感。

21. 為了讓耳朵看起來不那麼的突出，需加上些許色調來隱藏它。使用淺色調描繪嘴唇，別忘了嘴角的色調必須深於嘴唇。

22. 最後勾勒出領帶和襯衫的領子。試著不要讓此處色調和臉部形成對比，而是均勻平衡的。

老人肖像畫

現在練習描繪一位臉上佈滿皺紋的老太太。為了傳達心情和神韻，只需畫出一部份的臉不必畫出完整的頭。

1. 使用鉛筆畫出輪廓。仔細地描繪皺紋的部分並畫出臉的邊界和頭巾的部分。

2. 先從臉部上色。將臉部色調最深的部分上色且眼睛需留白。

3. 將另一邊的臉上色，臉部的亮面先留白，稍微暈染鼻子亮面的色調。

4. 沾濕水彩筆並於衛生紙上壓一下，這是為了讓水彩筆保持濕度卻不至於滴下水來，用此筆在暗面的那隻眼睛下方畫上兩筆，也就是說擦拭掉多餘的色調且加強結構。

5. 等全部顏料靜置至全乾後，接著在上眼皮沿著眉毛畫出暗面。

6. 畫上另一隻眼睛四周的暗面，但必須比第一隻眼睛的色調深。仔細地將鼻子側邊到鼻翼處畫上暗面。

7. 鼻子下方的影子可形成強烈的黑白對比以凸顯鼻尖。同時也加上嘴巴旁從鼻翼延伸至嘴角的法令紋並為嘴唇上色。

8. 加上些許暗面在嘴唇下方，接著畫出左邊暗面。

9. 回到眼睛的部分，小心地描繪眼睛，只留下一小點圓圓的白色高光。

10. 仔細地修飾眼睛上方的輪廓。別害怕觸及到眼球，因它們的色調是一致的。

11. 於眼白處加上暗面。接著來到左邊的暗面區，加強眼睛四周的暗面並描繪出鼻樑上的皺紋。

12. 描繪鼻孔並加強鼻子下方的影子。同時也加強鼻翼的影子，如此一來即可呈現立體感。

13. 一步步地往下加上影子。再一次修飾嘴唇、嘴巴下方和右邊嘴角的影子。

14. 主要部份大致上都完成了，繼續描繪剩下的細節。使用細水彩筆描繪額頭的皺紋，試著不要畫得太過於明顯。

15. 修飾眼睛輪廓及瞳孔的顏色，並畫出眼角的皺紋。

16. 加深眉毛和眉毛下的眼皮，它們可使用同一種色調，平穩地畫上暗面一直延伸到鼻梁。

17. 也使用相同手法修飾第二隻眼睛，但別忘了這隻眼睛是坐落於暗面處，相對地所有的皺紋色調會比左眼更加強烈。為了修飾整個暗面，加深眼睛下方的部分色調。

18. 於嘴巴四周加上細紋。這些細紋不能太過於明顯但同時要能很容易的辨識出來。

19. 最後畫上頭巾。它不單只是能達成整個容貌的完整性，還能加強整體輪廓。馬上就能看出凹陷的臉頰。

雙人
肖像畫

雙人肖像畫極為常見並且非常有趣。像是家庭肖像畫在俄羅斯曾經非常普遍，可以說是一種潮流。雙人肖像畫有趣地呈現二人之間微妙的關係，一起看看例子吧！

蒙古老人　這位蒙古老理髮師在幫像自己一樣老的客戶剃鬍子。仔細觀察理髮師聚精會神地工作，而客人卻非常冷靜且放鬆地，甚至闔上了雙眼。他們的神情是對比的卻又處於同一情境中。甚至色調的分配極為有趣，從中心深色的背景擴展到有光線的兩邊。

穿著傳統服飾的夫妻　這對夫妻肖像畫使用另一結構作畫。兩位主角穿著傳統服飾像在沉思。穿著深色衣服的男人成為極佳的背景，可凸顯出柔和感和女人白皙的皮膚。這對夫妻不是偶然畫成側面，是為了更貼切地傳達在深思的眼神。

馬戲團演員　還有一種只畫出其中一位肖像，第二位則是用幾筆顏色來呈現，臉部也只是用幾筆色調呈現。儘管如此還是能呈現如同坐在現場觀看這雙人表演，捕捉到這兩人的相互配合關係。

雙人單色肖像畫

做些小測試。現在的重點不是在於臉部的細節而是整體結構和色調的平衡以及相互關係的呈現，可非常快速地完成描繪並不需要細部的修飾。

小丑和芭蕾舞者

1. 先畫好鉛筆輪廓。由於不打算畫出所有詳細的細節，所以只畫出這幅圖的主要架構。

2. 先塗滿整個背景，把所有坐落在影子的地方畫上暗面，像是這位小丑的褲子和女芭蕾舞者的腳和頭髮。

3. 使用幾筆極為淡的色調塗於小丑臉部暗面，也就是指眼睛四周的暗面。同時也描繪出脖子的部分，即可呈現下巴是往前突出的。

4. 為了讓小丑的臉看起來更加明顯需加深背景色調。使用少許的其他色調來為芭蕾舞者的裙子上色。

5. 用少許顏料來區分芭蕾舞者臉部和頭髮的暗面區域。試著調和顏色慢慢加深色調並在眼睛和雙唇的地方上色。用略粗的筆描繪出頭髮一直延伸至臉部交界處。

6. 為了不讓色調太過突兀，另外調和色調加強在芭蕾舞者裙子上的暗面。

7. 回到小丑的臉部。不單是呈現出臉部形狀，還要描繪出小丑的妝容。小丑的眼睛是閉合的，相對地睫毛是垂墜的，須區分出睫毛和在眼睛下方的暗面。眉毛的色調極為突出，暗面坐落於小丑鼻子下和嘴巴旁的細紋，同時也將頭髮和嘴唇上色。

8. 為了維持色調的平衡，需加強芭蕾舞者臉部的暗面。畫出下巴連接脖子的暗面，同時讓上唇和睫毛畫上更加飽和的色調。接著也在耳環加上暗面。

9. 允許自己做點小惡作劇，為小丑的鼻子加上鮮紅色，現有的暗面凸顯鼻子紅球的立體感，這個紅色鼻子會變成所有結構的中心點。

10. 最後一個細節是襯衫的暗面。為了不要讓整件衣服看起來都白白的，只需畫出衣服皺褶處的色調。小丑的手則使用線條畫出即可。

雙人肖像畫

已經練習單色雙人肖像畫的熱身畫了，現在來練習全彩的肖像畫並觀察在畫中顏色之間是如何分配。

1. 先畫好鉛筆輪廓。如同往常使用略細的線來描繪並畫出細節。

2. 先從背景上色。使用筆尖並小心地沿著人的輪廓畫滿整個背景。可先刷濕紙張再加上顏料。總之背景看起來會模糊不清且帶著柔和的交界色。

3. 為男人臉部上色，再使用乾淨的水彩筆擦拭掉位於亮面多餘的顏料，像是鼻子、下巴和部分的頭部。

4. 將脖子和開襟領露出的胸部上色。注意此處的色調和臉部相較之下稍微偏冷色系。

5. 將女人臉部均勻的上色。留意女人臉部皮膚的色調需比男人的臉要來的白皙和柔和。

6. 塗繪頭髮的部分。可使用不同的色調畫看起來會更生動，上色時小心地沿著男人的臉部輪廓描繪。

7. 修飾襯衫的暗面，如衣領下、衣領的內部及沿著衣領往下延伸。一同往常先加上極淡的色調之後，再做色調的加強。

8. 使用相同手法描繪出女人的洋裝，留意靠近男人洋裝的部分坐落於暗面處，因此可以畫上較深的色調。

9. 臉部的第一層顏料全乾後，可以大膽地加以修飾。從眉毛下方的暗面開始著手，小心地沿著眼睛上方的輪廓上色，眉毛處也畫上顏料。

10. 畫上顴骨處和嘴角法令紋的暗面。由鼻翼到嘴角畫上略粗的一筆並於鼻子下方加上影子。為了讓影子的邊界看起來較為柔和需用筆暈染開。

11. 做暗面區的修飾。於嘴唇下方畫上幾筆暗面，接著輕觸鼻尖下方及耳朵內部。

12. 使用細的水彩筆為眼鏡框上色，留下厚度的地方別上色。必須均勻小心地描繪，才能讓眼鏡看起來是直的。

13. 回到眼睛的部分。讓暗面更加多元化，沿著眼睛上方邊緣描繪外眼框，同時區分出上眼皮，此步驟只需要稍微加深上方的色調。

14. 再次加強嘴角的細紋和鼻子下方的影子。加上少許明顯的紅色於臉頰顴骨處。

15. 畫出下嘴唇,此處的色調就和紅潤的臉頰是相同色調。接下來修飾鼻子,為了讓鼻尖看起來更加突出,需在下方加上影子。同時強調鼻翼和鼻孔的邊緣。

16. 為了不失兩者之間的平衡,先回到女人的臉部做修飾。先畫出暗面的部分,留意黃褐色色調需比男人臉上暗面面積還要大。

17. 小心地暈染女人臉部的暗面邊界,需保留高光處。當等待顏料乾的時候,回到男人的臉部做修飾。為了讓下巴清楚地呈現向前突出,需加深脖子同時也在嘴唇中間畫上一條深色調的線條。

18. 女人的嘴巴看起來較為柔和,相較之下使用的色調較為《乾淨》,也就是說不加入咖啡色色調。上唇靠近嘴角處要畫深色一些。

19. 加上坐落於眼睛上方和下方的暗面。均勻且溫柔地畫出鼻子側邊的暗面。稍微勾勒出鼻翼，接著畫出嘴角的細紋。

20. 鼻子下方的影子是要使鼻尖呈現向前突出的立體感。這張臉不是完全正面而是稍微側向的臉，鼻子的輪廓還是能被看見的，因此必須加上影子，再畫出鼻孔和左邊嘴角的暗面。

21. 加深髮色色調，特別是位於暗面區的部分。將顏料小心地沿著男人臉部輪廓畫出一條條的明亮髮絲。

22. 輕柔且不需費力地勾勒出眉毛，眼珠塗上均勻的咖啡色顏料，別忘了要留白才能呈現眼睛視線方向的白色高光。

23. 使用相同手法描繪男人的雙眼。接著小心地沿著眼框修飾女人眼睛細節，顏料不需要再加黑，如眼眶的顏色太過於強烈可用衛生紙擦拭掉。

24. 稍微加深位於女人眼角的眼白暗面並使用相同手法修飾男人的眼白。小心描繪不要讓眼睛的眼框和眼鏡框混合在一起。

25. 使用細的水彩筆描繪眼珠細節，別忘了要保留高光處。再次修飾女人在外眼角的睫毛。為了不讓男人的眼球看起來太過突兀，使用淺綠色沿著眼珠邊緣描繪。

26. 調出男人臉上暗面的色調，此色調不只是冷色系，最重要的是不能參雜紅色色調。描繪映照在右臉眼睛下眼鏡的影子，接著畫出鬍子和眉毛。同時要注意下嘴唇下方的鬍子暗面色調需比眉毛深，因為鬍子坐落在暗面處。

27. 最後加上淡藍色於男人臉上暗面處。在下顎畫上衣領的影子，右臉的陰影相較之下較為飽和，因為還有女人的頭髮及她的灰藍色洋裝的反光。畫上女人左臉垂墜下來頭髮的影子，只需使用淡淡的顏料即可。

28. 加上男人襯衫反光的淡藍色影子於女人的脖子，如此一來下巴就呈現向前突出的感覺。

一起
作畫

配戴眼鏡的女人

　　已經練習以不同手法畫了數幅肖像畫，也觀察了不同的臉部如女人和男人、年輕人和老年人。現在隨心所欲的運用不同的手法來作畫吧！

1. 以鉛筆描繪輪廓。描繪臉部的細節、眼鏡，甚至是在這位有特色女主人身上的裝飾品。

2. 使用留白膠遮住髮絲和飾品上的高光。畫上細細的髮絲，就像畫鉛筆輪廓般描繪並靜置直至全乾。

3. 從臉部開始上色，需要使用極為溫和的粉色色調。試著反光處的顏色畫亮一些。

4. 使用相同手法以輕且柔和的色調為手上色，裝飾品先不上色。

5. 當第一層顏料還沒全乾且紙張還是濕的時候來修飾暗面。將臉部嘴巴旁和下巴下的脖子暗面處上色，顏料會因為紙張是濕的而暈染開形成柔和的暗面。

6. 沿著前額頭髮髮際線畫上一道暗面。使用稍淡的色調畫出手指。再等底色完全乾後，小心均勻地描繪嘴唇輪廓。

7. 加上淺藍色的背景。這位女人的髮色是非常亮的，為了讓等會兒能清楚地看出被留白膠遮住的髮絲，可以稍微讓背景塗到頭髮。

8. 深色衣服能襯托出亮色皮膚，小心地沿著首飾輪廓上色。在畫衣服時，不一定只能使用一種純黑色顏料，最好能在黑色顏料中加入些許咖啡色和藍色。

9. 使用細水彩筆來描繪鏡框，同時也畫上女人身上的項鍊。此處畫上比衣服還要深的色調。

10. 混合橘色顏料在紅棕色中，塗繪琥珀珠子。別忘了為了描繪出立體感，為每個珠子保留高光。

11. 為耳環和戒指畫上淺紅赭色，為了不和臉部爭彩奪目，顏色不能太過鮮豔。輕輕地將頭髮畫上黃褐色，眼睛畫上藍灰色。

12. 臉頰上的腮紅不會影響到任何色調。在臉頰處畫上腮紅可再次修飾臉部的結構，為了讓腮紅看起來更柔和，暈染腮紅的上方邊界。

13. 另一邊的腮紅也使用相同手法。畫上淡淡的色調於鼻翼、嘴角到下巴輪廓，試著讓線條的色彩不要過於強烈。

14. 回到眼睛的部分。首先加上淡淡的淺藍色在上眼皮的暗面處，並於下眼皮也加上淡藍色顏料。接著畫上眉毛，因這位女人的髮色是亮的，所以眉毛的色調不能太深。

15. 以相同手法畫上第二隻眼睛。畫上淡淡的眼睛外框，但睫毛不可過於強烈，只需以些許顏料描繪即可。描繪眼球時可不用保留眼睛的高光，因為先前已經塗上留白膠。最後修飾耳環加上暗面。

16. 為了修飾手指需再加上暗面，同時也在鼻孔和嘴角加上暗面。

17. 為了不讓臉部看起來太平面，需加上暗面呈現出立體感。沿著臉部邊緣加上淡藍色暗面，輕輕地暈染一直到脖子的暗面。

18. 修飾嘴唇。使用紅色來描繪嘴角並柔和地暈染高光。

19. 加上最後幾筆加強鼻孔的顏色畫在鼻子下方和鼻孔，別忘了暈染影子。同時也勾勒出項鍊的影子。

20. 確認整幅作品全乾後，小心翼翼地擦拭掉留白膠的部分。會看見眼睛開始閃爍以及黃褐色頭髮背景下的白髮。

男性肖像畫
《薩克斯風管樂師》

假如女性肖像畫是淡色而且透明，並且只使用極微少的暗面，那麼就使用另外的手法來畫男性肖像畫。隨意的塗色、顏料的流動、強烈的色彩呈現出獨特性。

1. 先用鉛筆畫好輪廓。會有音樂家少了自己的樂器嗎？薩克斯風位於畫面的最前方，因此需仔細描繪細節。

2. 拿出留白膠塗繪在所有高光的地方，像是薩克斯風上和頭髮、眼睛的高光處。

3. 仔細觀察留白膠是如何描繪短髮的。使用細
又短的線條並靜置直至全乾。

4. 以自由暈開的方式塗畫背景。也用相同方式
塗畫部分的頭髮，試著不要讓顏料的色調太
過於鮮豔和強烈。

5. 暈染肩膀。就讓顏料隨意的暈開擴散，重要
的是不能讓顏料畫到臉部。

6. 於調色盤中調出合適的顏色並畫滿臉部，趁
顏料未乾時馬上塗繪並分出臉部暗面並靜置
直至全乾。

7. 使用粗的線條描繪在眼角和左半邊臉及嘴唇上方的影子。別害怕使用明顯的顏色。

8. 不需等待影子的顏料全乾，慢慢地來到臉的邊界，使用一道略粗的長線條並讓它自由擴散。靠近下巴的色調稍微減弱，可使用衛生紙吸取或用濕水彩筆來擦拭。

9. 以同樣的方式描繪鼻子側邊和眼睛下方的暗面，用幾條線條勾勒出下巴。塗繪頭髮同時也把靠近頭髮前額處加深色調。靜置直至全乾。

10. 塗繪衣領。這紅色顏料將會明顯地區分臉和薩克斯風。於眼珠均勻地畫上咖啡色顏料。

11. 當臉部顏料全乾時，即可進行下一步。使用較鮮艷強烈的色調畫臉部暗面，加強眼睛四周色調並且勾勒出下唇，接著把臉頰畫的紅潤一些並稍微修飾鼻梁。

12. 來到眼睛的部分。深色眼睛能凸顯整體結構，所以先描繪眼睛再畫出眉毛，加上綠色色調於眼睛下方、上唇上方以及下唇的下方暗面，最後畫上瞳孔。

13. 繼續加強暗面。使用少許黑色色調畫在前額的頭髮上，可呈現頭髮的立體感。為了讓眼睛看起來更自然，畫出眼睛裡的反光處。用筆尖沾取少許顏料加深嘴角的細紋。仔細地描繪嘴巴線條並畫上嘴唇的暗面。

14. 確認顏料全乾後，小心地去掉留白膠，即會呈現眼睛的高光。於兩邊的臉上、額頭及耳朵的內部畫上藍紫色的色調作為暗面。

15. 使用淡紅褐色色調為薩克斯風上色。樂器的內部可畫的稍微紅一些。

16. 使用強烈對比的色彩描繪薩克斯風上的暗面。樂器的內部是完全坐落於暗面區，需保留高光的外圈。

17. 擦拭掉頭髮上的留白膠。現在白色線條呈現出非常完美的髮絲。接著再修飾細細的黑色頭髮。

18. 最後還需要補上幾筆樂器上的暗面。為了要讓它突出於畫面前，需要再加上暗面。當顏料全乾後，小心地擦拭掉薩克斯風上的留白膠，如此一來這就是一幅神奇的畫作了。

戴帽子的女孩

最後這個練習會運用到許多不同的手法和技巧。

1. 畫好鉛筆輪廓。描繪出小女孩的正面，勾勒出帽緣和上面的緞帶以及耳朵上的耳環。

2. 於調色盤中調出適合的色調並塗於臉上。小心地沿著眼睛和嘴唇輪廓畫。

3. 為了讓鼻子看起來更明亮，使用乾淨的濕水彩筆從鼻梁畫一筆到鼻尖，同時也打亮上唇的上方。

4. 當第一層顏料全乾後再繼續往下修飾。畫上柔和的影子在鼻翼下方延伸至嘴角,輕輕地暈染影子的邊界。

5. 延伸暗面至鼻子的側邊再至眼睛。別忘了此處暗面必須非常細緻。

6. 用兩筆輕輕勾勒出右眼的上下眼皮,畫上鼻梁的暗面直到左眼上下眼皮邊緣。

7. 將淡黃褐色塗於帽子的裡邊和邊緣處。

8. 使用幾條深咖啡色色調的線條畫出從帽子向下垂至肩膀的頭髮。

9. 等顏料全乾後，接下來是加上留白膠的步驟。仔細地勾勒出幾根從帽子下方露出來的頭髮。

10. 點出眼球裡的高光和嘴唇的高光以及在帽子緞帶上細小的虛線。再勾勒出幾根頭髮。

11. 於眼珠塗上咖啡色色調的顏料，虹膜外圈稍微加深暗面，接著在嘴唇畫上柔和的紅色。唇的中心處必須打亮，需使用乾淨的濕水彩筆擦拭掉多餘的顏色。

12. 等待顏料乾的時候，先來畫背景。畫上海洋及淡藍色的天空，切記背景不要使用太過鮮豔的色調。

13. 讓暗面更多元化。帽緣稍微遮住臉部，因此臉部的暗面極為活潑。

14. 接著暈染鼻子和鼻梁處的暗面也加深鼻孔處。

15. 為了呈現帽子是編織材質，需在帽緣上加上些許的留白膠。用水彩筆仔細地描繪上眼皮暗面並稍微加上眼睫毛，亦於眉毛處上色。

16.
畫上帽緣裡的暗面，再加深修飾靠近臉部邊緣。使用咖啡色色調的顏料描繪從帽子露出來的頭髮。

17.
繼續修飾眼睛的上方。畫出瞳孔並加深虹膜的邊界，再輕輕地於上眼皮畫上半弧形呈現出雙眼皮。

18.
為了凸顯眼睛，於眼角的眼白部分塗上些許顏料。稍微描繪鼻翼處暗面及加強鼻孔的色調。接著仔細地擦拭掉帽緣上的留白膠。

19.
帽子的帽緣上有些許小洞，陽光透過小洞映照在臉上呈現出鼻子上的光線，需使用細的水彩筆描繪亮亮的小長方形呈現出編織帽的洞。擦拭掉眼睛的留白膠呈現出高光。

20.

修飾眼睛下方處。為了讓作品看起來更真實，依照臉部形狀加上這些太陽的光點。

21.

為了加深臉頰和描繪出下巴，於兩邊嘴角處向下畫出兩筆深色調。

22.

暈染此處暗面的邊界使顏料暈開。

23.

加上柔和的暗面於下嘴唇的下方區分出下巴部分，並用半透明色調的顏料勾勒出下巴的形狀。

24. 為了讓嘴唇看起來更立體，必須再做修飾。仔細地沿著輪廓描繪並加強嘴角的顏色。畫上來自上唇的影子，接著再修飾鼻子下面的部分，因為此處也有透過帽子射出來的太陽光點。

25. 使用略細的水彩筆加上些許顏色於垂墜到肩膀的頭髮上。為了呈現整體結構，再加上些許暗面。於帽子的緞帶上畫上藍白色的條紋。

26. 仔細地去掉剩下留白膠的部分。使用深藍色勾勒出耳環，加上淡藍色的暗面在鼻尖下和脖子下方。

27. 用最後一道紫藍色暗面描繪在左半邊的臉、頭髮和帽子處。使用淡色調的幾筆連接所有左半邊的部分。為了讓下巴更突出，讓左半邊的影子延伸到脖子處。

後記

　　又學完了一本系列書。此書談論關於顏料和水的關係,在您的努力和耐心下完成了那幾幅肖像畫呢?衷心希望您已學會畫肖像畫並畫出好幾幅親人或是好朋友的完美肖像畫。我們恭禧您創作成功!請別忘了成功的關鍵即是您的努力。別懷疑!今天您就是畫家!

瓦萊里奧・利布拉拉托
塔琪安娜・拉波切娃